田小华行书古诗八十首

中华好诗词

田小华·书

长江出版传媒

湖北美术出版社

图书在版编目（CIP）数据

田小华行书古诗八十首／田小华书．—武汉：湖北美术出版社，2023.7
（中华好诗词）
ISBN 978-7-5712-1879-9

Ⅰ．①田… Ⅱ．①田… Ⅲ．①行书－法书－作品集－中国－现代
Ⅳ．① J292.28

中国版本图书馆 CIP 数据核字（2023）第 107590 号

责任编辑：肖志娅
技术编辑：平小玉
责任校对：杨晓丹
策划编辑： 墨点字帖
封面设计： 墨点字帖

田小华行书古诗八十首
TIAN XIAOHUA XINGSHU GUSHI BASHI SHOU

出版发行：长江出版传媒　湖北美术出版社
地　　址：武汉市洪山区雄楚大道 268 号 B 座
邮　　编：430070
电　　话：（027）87391256　87679564
印　　刷：武汉精一佳印刷有限公司
开　　本：787mm×1092mm　　1/12
印　　张：9
版　　次：2023 年 7 月第 1 版
印　　次：2023 年 7 月第 1 次印刷
定　　价：39.80 元

目 录

《白马篇》

〔三国〕曹植

白马饰金羁。连翩西北驰。借问谁家子。幽并游侠儿。少小去乡邑。扬声沙漠垂。宿昔秉良弓。楛矢何参差。控弦破左

白马饰金羁连翩西北驰借问谁家子幽并游侠儿少小去乡邑扬声沙漠垂宿昔秉良弓楛矢何参差控弦破左

的右发摧月支仰手接飞猱
俯身散马蹄狡捷过猴猿
勇剽若豹螭边城多警急
胡虏数迁移羽檄从北来厉马
登高堤长驱蹈匈奴左顾陵

鲜卑章身锋刃端性命安可怀
父母且不顾何言子与妻
名编壮士籍不得中顾私
捐躯赴国难视死忽如归

曹植诗曰白马篇壬寅之冬
墨耘田小华书

《望蓟门》 〔唐〕祖咏

燕台一望客心惊。笳鼓喧喧汉将营。万里寒光生积雪。三边曙色动危旌。沙场烽火侵胡月。海畔云山拥蓟城。少小虽非投笔吏。论功还欲请长缨。〔唐〕祖咏诗《望蓟门》。岁在壬寅。田小华。

燕台一望客心惊笳鼓喧喧
将营万里寒光生积雪三边
曙色动危旌沙场烽火侵胡
月海畔云山拥蓟城少小虽非
投笔吏论功还欲请长缨

唐祖咏诗法蓟门 岁在壬寅 田小华

单車欲問邊。屬國過居延。征蓬出漢塞。歸雁入胡天。大漠孤煙直。長河落日圓。蕭關逢候騎。都護在燕然。

王維詩《使至塞上》。

安化田小華書於墨耘齋

单车欲问边。属国过居延。征蓬出汉塞。归雁入胡天。大漠孤烟直。长河落日圆。萧关逢候骑。都护在燕然。王维诗《使至塞上》。

安化田小华书于墨耘斋。

5

《关山月》 〔唐〕李白

明月出天山。苍茫云海间。长风几万里。吹度玉门关。汉下白登道。胡窥青海湾。由来征战地。不见有人还。戍客望边邑。思归多苦颜。高楼当此夜。叹息未应闲。李白诗《关山月》。壬寅冬月。田小华书。

明月出天山苍茫云海间长风几万里吹度玉门关汉下白登道胡窥青海湾由来征战地不见有人还戍客望边邑思归多苦颜高楼当此夜欲见东应闲

李白诗平壮 壬寅冬月 田小华书

〔唐〕王翰

凉州词。唐王翰。葡萄美酒夜光杯。欲饮琵琶马上催。醉卧沙场君莫笑。古来征战几人回。壬寅之秋。墨耘田小华书。

凉州词

唐王翰

葡萄美酒夜光杯

欲饮琵琶马上催

醉卧沙场君莫笑

古来征战几人回

壬寅之秋

墨耘田小华书

塞上听吹笛

雪净胡天牧马还

月明羌笛戍楼间借问

何处落

风吹一夜满关山

唐高适

壬寅之秋

《塞上听吹笛》 〔唐〕高适

塞上听吹笛。唐高适。雪净胡天牧马还。月明羌笛戍楼间。借问梅花何处落。风吹一夜满关山。壬寅之秋。田小华书。

雁门太守行

黑云压城城欲摧

甲光向日金鳞开

角声满天秋色里

塞上燕脂凝夜紫

半卷

雁门太守行。唐李贺。黑云压城城欲摧。甲光向日金鳞开。角声满天秋色里。塞上燕脂凝夜紫。半卷

红旗临易水。霜重鼓寒声不起。报君黄金台上意。提携玉龙为君死。时在壬寅初冬。墨耘斋主人田小华书。

早歲哪知世事艱　中原北望氣已昆
忠樓船夜雪瓜洲渡　鐵馬秋風
大散關　塞上長城空自許　鏡中衰
鬢已先斑　出師一表真名世　千載誰
堪伯仲間

陸游詩書憤一首
壬寅之冬　墨耘齋之人

《书愤》　〔宋〕陆游

早岁那知世事艰。中原北望气如山。楼船夜雪瓜洲渡。铁马秋风大散关。塞上长城空自许。镜中衰鬓已先斑。出师一表真名世。千载谁堪伯仲间。陆游诗《书愤》一首。壬寅之冬。墨耘斋主人田小华书。

11

《军中夜感》 〔明〕张家玉

军中夜感。惨淡天昏与地荒。西风残月冷沙场。裹尸马革英雄事。纵死终令汗竹香。明张家玉诗。安化田小华书。

军中夜感

惨淡天昏与地荒 西风残月

裹尸马革英

纵死终令汗竹香

明张家玉诗 壬辰田小华书

城阙辅三秦。风烟望五津。与君离别意。同是宦游人。海内存知己。天涯若比邻。无为在歧路。儿女共沾巾。王勃诗《送

《送杜少府之任蜀州》

〔唐〕王勃

城阙辅三秦。风烟望五津。与君离别意。同是宦游人。海内存知己。天涯若比邻。无为在歧路。儿女共沾巾。《送杜少府之任蜀州》。壬寅冬月。墨耘斋主人田小华书于安化。

海上生明月天涯共此时情人远
遥夜竟夕起相思灭烛怜
披衣觉露滋不堪盈手赠
还寝梦佳期

张九龄诗《望月怀远》
壬寅之冬 田小华

《望月怀远》

〔唐〕张九龄

海上生明月。天涯共此时。情人怨遥夜。竟夕起相思。灭烛怜光满。披衣觉露滋。不堪盈手赠。还寝梦佳期。张九龄诗《望月怀远》。壬寅之冬。田小华。

秋登萬山寄張五

孟浩然

北山白雲裏隱者

怡悅相望

始高心隨雁飛滅愁因薄

暮起興是清秋發時見歸

秋登万山寄张五。孟浩然。北山白云里。隐者自怡悦。相望始登高。心随雁飞灭。愁因薄暮起。兴是清秋发。时见归

村人。平沙渡头歇。天边树若荠。江畔洲如月。何当载酒来。共醉重阳节。壬寅初冬。墨耘田小华书。

村人平沙渡头歇
天边树若荠
江畔洲如月何
当载酒来共醉重阳节
壬寅初冬
墨耘田小华书

【墨耘斋墨痕】

16

山光忽西落。池月渐东上。散发乘夕凉。开轩卧闲敞。荷风送香气。竹露滴清响。欲取鸣琴弹。恨无知音赏。感此怀故人。中宵劳梦想。孟浩然诗一首。壬寅之冬。田小华书。

山光忽西落池月渐东上散发乘夕凉开轩卧闲敞荷风送香气竹露滴清响欲取鸣琴弹恨无知音赏感此怀故人中宵劳梦想孟浩然诗一首壬寅之冬田小华书

夕陽度西岑　群壑倏已暝　松
月生夜凉　風泉满清听　樵人
归欲尽　烟鸟栖初定　之子期
宿来　孤琴候萝径

孟浩然诗一首　歲在壬寅　安化田小华

《宿业师山房期丁大不至》　〔唐〕孟浩然

夕阳度西岭。群壑倏已暝。松月生夜凉。风泉满清听。樵人归欲尽。烟鸟栖初定。之子期宿来。孤琴候萝径。孟浩然诗一首。岁在壬寅。安化田小华。

寒雨连江夜入吴。平明送客楚山孤。洛阳亲友如相问。一片冰心在玉壶。王昌龄诗《芙蓉楼送辛渐》一首。岁在壬寅。墨耘田小华书。

《芙蓉楼送辛渐》〔唐〕王昌龄

寒雨连江夜入吴。平明送客楚山孤。洛阳亲友如相问。一片冰心在玉壶。

寒山转苍翠，秋水日潺湲。倚杖柴门外，临风听暮蝉。渡头余落日，墟里上孤烟。复值接舆醉，狂歌五柳前。王维诗一首。岁在壬寅。田小华书。

《辋川闲居赠裴秀才迪》　〔唐〕王维

寒山转苍翠。秋水日潺湲。倚杖柴门外。临风听暮蝉。渡头余落日。墟里上孤烟。复值接舆醉。狂歌五柳前。王维诗一首。岁在壬寅。田小华书。

20

《山中送别》 〔唐〕王维

山中送别。唐王维。山中相送罢。日暮掩柴扉。春草年年绿。王孙归不归。壬寅之秋。墨耘田小华书于安化。

《九月九日忆山东兄弟》 〔唐〕王维

墨耘斋主人田小华书。

九月九日忆山东兄弟。独在异乡为异客。每逢佳节倍思亲。遥知兄弟登高处。遍插茱萸少一人。唐王维诗一首。壬寅之冬。

九月九日忆山东兄弟
独在异乡为异客
每逢佳节倍思亲
遥知兄弟登高处
遍插茱萸少一人

唐王维诗一首
壬寅之冬
墨耘斋主人
田小华书

渭城朝雨浥轻尘，客舍青柳色新。劝君更尽一杯酒。西出阳关无故人。唐王维诗《送元二使安西》。壬寅之冬。墨耘斋主人

《送元二使安西》 〔唐〕王维

渭城朝雨浥轻尘。客舍青柳色新。劝君更尽一杯酒。西出阳关无故人。唐王维诗《送元二使安西》。壬寅之冬。墨耘斋主人

田小华书于安化。

万壑树参天。千山响杜鹃。山中一夜雨。树杪百重泉。汉女输橦布。巴人讼芋田。文翁翻教授。不敢倚先贤。王维诗《送梓州李使君》。壬寅之冬。田小华。

万壑树参天，千山响杜鹃。山中一夜雨，树杪百重泉。汉女输橦布，巴人讼芋田。文翁翻教授，不敢倚先贤。王维诗《送梓州李使君》。壬寅之冬。田小华。

吾爱孟夫子。风流天下闻。红颜弃轩冕。白首卧松云。醉月频中圣。迷花不事君。高山安可仰。徒此揖清芬。李白诗《赠孟浩然》一首。壬寅之冬。墨耘田小华。

吾爱孟夫子风流天下闻

红颜弃轩冕白首卧松云

醉月频中圣迷花不事君高山安

可仰徒此揖清芬

李白诗赠孟浩然进一首 壬寅之冬 墨耘田小华

金陵酒肆留別　〔唐〕李白

金陵酒肆留别

風吹柳花滿店香
吳姬壓酒勸客嘗
金陵子弟來相送
欲行不行各盡觴
請君試問東流水
別意與之誰短長

李白詩　壬寅冬月　田小華書

《金陵酒肆留别》　〔唐〕李白

金陵酒肆留别。风吹柳花满店香。吴姬压酒劝客尝。金陵子弟来相送。欲行不行各尽觞。请君试问东流水。别意与之谁短长。

李白诗。壬寅冬月。田小华书。

26

青山横北郭白水绕东城为别孤蓬万里花清云接る意落日切人情挥手自兹去萧萧班马鸣

青山送友人诗 墨耘田小华书

《送友人》 〔唐〕李白

墨耘田小华书

青山横北郭。白水绕东城。此地一为别。孤蓬万里征。浮云游子意。落日故人情。挥手自兹去。萧萧班马鸣。李白《送友人》诗。

次北固山下

〔唐〕王湾

次北固山下。客路青山下。行舟绿水前。潮平两岸阔。风正一帆悬。海日生残夜。江春入旧年。乡书何处达。归雁洛阳边。唐王湾诗。壬寅冬月。墨耘田小华。

次北固山岸
客路青山行舟绿水前西
岸阔风正一帆悬海日生残夜
江春入旧年乡书何处达归雁
洛阳边

唐王湾诗
壬寅冬月
墨耘田小华

千里黄云白日曛 北风吹雁

雪纷纷 莫愁前路无知己

天下谁人不识君

唐高适诗别董大二首选其一 田小华

千里黄云白日曛。北风吹雁雪纷纷。莫愁前路无知己。天下谁人不识君。唐高适诗《别董大二首》选其一。田小华。

29

嗟君此别意何如。驻马衔杯问谪居。巫峡啼猿数行泪。衡阳归雁几封书。青枫江上秋帆远。白帝城边古木疏。

圣代即今多雨露。暂时分手莫踌躇。高适诗。壬寅之冬。墨耘田小华书于安化。

《送李少府贬峡中王少府贬长沙》 〔唐〕高适

细草微风岸。危樯独夜舟。星垂平野阔。月涌大江流。名岂文章著。官应老病休。飘飘何所似。天地一沙鸥。唐杜甫诗《旅夜书怀》。

壬寅冬。安化田小华书于墨耘斋。

细草微风岸 危樯独夜舟 星垂平野阔 月涌大江流 名岂文章著 官应老病休 飘飘何所似 天地一沙鸥

唐杜甫诗旅夜书怀

壬寅冬 安化田小华书于墨耘斋

今夜鄜州月闺中只独看遥怜小儿女未解忆长安香雾云鬟湿清辉玉臂寒何时倚虚幌双照泪痕干

杜甫诗月夜壬寅初冬 田小华书

《月夜》〔唐〕杜甫

今夜鄜州月。闺中只独看。遥怜小儿女。未解忆长安。香雾云鬟湿。清辉玉臂寒。何时倚虚幌。双照泪痕干。杜甫诗《月夜》。壬寅初冬。田小华书。

《枫桥夜泊》

〔唐〕张继

枫桥夜泊。唐张继。月落乌啼霜满天。江枫渔火对愁眠。姑苏城外寒山寺。夜半钟声到客船。壬寅之秋。田小华书。

枫橋夜泊 唐張繼

月落烏啼霜滿天江楓漁火

對愁眠姑蘇城外寒山寺夜

半鐘聲到客船

壬寅之秋 田小華書

故人江海别 我度隔山川 乍见翻

疑梦 相悲各问年 孤灯寒照

深竹暗浮烟 更有明朝恨 离

松情其传

唐司空曙诗
时在壬寅之冬 墨耘斋
四宝斋主人书于安化

《云阳馆与韩绅宿别》 〔唐〕司空曙

故人江海别。几度隔山川。乍见翻疑梦。相悲各问年。孤灯寒照雨。深竹暗浮烟。更有明朝恨。离杯惜共传。唐司空曙诗。时在壬寅之冬。墨耘斋主人田小华书于安化。

《夕次盱眙县》 〔唐〕韦应物

落帆逗淮镇。停舫临孤驿。浩浩风起波。冥冥日沉夕。人归山郭暗。雁下芦洲白。独夜忆秦关。听钟未眠客。韦应物诗《夕次盱眙县》。田小华书。

落帆逗淮镇
停舫临孤驿
浩浩风起波
冥冥日沉夕
人归山郭暗
雁下芦洲白
独夜忆秦关
听钟未眠客

韦应物诗夕次盱眙县田小华书

〔唐〕卢纶

晚次鄂州。云开远见汉阳城。犹是孤帆一日程。估客昼眠知浪静。舟人夜语觉潮生。三湘衰鬓逢秋色。

晚次鄂州

墨耘斋墨痕

云开远见汉阳城犹是孤帆一日程估客昼眠知浪静舟人夜语觉潮生三湘衰鬓逢秋色

万里归心对月明。旧业已随征战尽。更堪江上鼓鼙声。唐卢纶诗一首。岁在壬寅。墨耘斋主人田小华书于黑茶故里。

夜雨寄北　李商隐　君问归期未有期　巴山夜雨涨秋池　狂池何当共剪西窗烛却话巴山夜雨时　岁在壬寅　墨耘田小华拙笔

《夜雨寄北》 〔唐〕李商隐

夜雨寄北。李商隐。君问归期未有期。巴山夜雨涨秋池。何当共剪西窗烛。却话巴山夜雨时。岁在壬寅。墨耘田小华拙笔。

《凉思》

〔唐〕李商隐

客去波平槛。蝉休露满枝。永怀当此节。倚立自移时。北斗兼春远。南陵寓使迟。天涯占梦数。疑误有新知。李商隐诗《凉思》一首。安化田小华书。

花光浓烂柳轻明
酺酒花前送我行
且如常日醉
莫教弦管作离声

宋欧阳修诗别滁一首 壬寅秋月

安化田小华书

《别滁》〔宋〕欧阳修

花光浓烂柳轻明。酺酒花前送我行。我亦且如常日醉。莫教弦管作离声。宋欧阳修诗《别滁》一首。壬寅秋月。安化田小华书。

《观沧海》

〔三国〕曹操

东临碣石。以观沧海。水何澹澹。山岛竦峙。树木丛生。百草丰茂。秋风萧瑟。洪波涌起。日月之行。若出其中。星汉灿烂。若出其里。幸甚至哉。歌以咏志。曹操诗《观沧海》一首。田小华书。

东临碣石以观沧海水何澹澹山岛竦峙树木丛生百草丰茂秋风洪波涌起日月之行若出其中星汉灿烂若出其里幸甚至哉歌以咏志曹操诗观沧海一首田小华书

兰叶春葳蕤，桂华秋皎洁。

蘭葉春葳蕤桂華秋皎
潔欣欣此生意自爾為佳節誰
知林棲者聞風坐相悅草
木有本心何求美人折 張九齡詩 壬寅冬月 安化田小華書

《感遇十二首（其一）》 〔唐〕张九龄

兰叶春葳蕤。桂华秋皎洁。欣欣此生意。自尔为佳节。谁知林栖者。闻风坐相悦。草木有本心。何求美人折。张九龄诗。
壬寅冬月。安化田小华书。

42

人事有代谢，往来成古今。江山留胜迹，我辈复登临。水落鱼梁浅。天寒梦泽深。羊公碑尚在。读罢泪沾襟。孟浩然诗一首。壬寅冬。墨耘田小华书。

《与诸子登岘山》 〔唐〕孟浩然

人事有代谢。往来成古今。江山留胜迹。我辈复登临。水落鱼梁浅。天寒梦泽深。羊公碑尚在。读罢泪沾襟。孟浩然诗一首。壬寅冬。墨耘田小华书。

《过香积寺》 〔唐〕王维

不知香积寺。数里入云峰。古木无人径。深山何处钟。泉声咽危石。日色冷青松。薄暮空潭曲。安禅制毒龙。 王维诗《过香积寺》。

壬寅初冬。墨耘斋主人田小华书于安化。

不知香积寺数里入云峰
古木无人径深山何处钟
泉声咽危石日色冷青松
薄暮空潭曲安禅制毒龙
王维诗过香积寺 壬寅初冬
书于安化

【墨耘斋墨痕】

太乙近天都　连山到海隅

白云回望合　青霭入看无

分野中峰变　阴晴众壑殊

欲投人处宿　隔水问樵夫

太乙近天都。连山到海隅。白云回望合。青霭入看无。分野中峰变。阴晴众壑殊。欲投人处宿。隔水问樵夫。唐王维诗《终南山》。

唐王维诗终南山　壬寅之秋　田小华书

壬寅之秋。田小华书。

楚塞三湘接荆门九派通江流

地外苍茫有无中邪色浮前浦

波澜动远空襄阳好风日西

与山翁

唐王维汉江临眺诗

癸卯之春墨耘田小华书

《汉江临眺》

〔唐〕王维

楚塞三湘接。荆门九派通。江流天地外。山色有无中。郡邑浮前浦。波澜动远空。襄阳好风日。留醉与山翁。唐王维《汉江临眺》诗。

癸卯之春。墨耘田小华书。

46

古诗五首 〔唐〕李白 蜀道难。噫吁嚱。危乎高哉。蜀道之难。难于上青天。蚕丛及鱼凫。开国何茫然。尔来四万八千岁。不与秦

塞通人烟西当太白有鸟道

以横绝我眉巅地崩山摧壮士

死此後天梯石栈相钩连

上有六龙迴日之高标下有断波

逆折之迴川黄鹤之飞尚不得過

猱褑以度悲攀援青泥何盤

盤百步九折萦岩峦扪参历井

仰胁息以手抚膺坐长叹问

君西遊何时还畏途巉岩不可

攀但见悲鸟号古木雄飞雌

猿猱欲度愁攀援。青泥何盘盘。百步九折萦岩峦。扪参历井仰胁息。以手抚膺坐长叹。问君西游何时还。畏途巉岩不可攀。但见悲鸟号古木。雄飞雌

从绕林间。又闻子规啼夜月。愁空山。蜀道之难。难于上青天。使人听此凋朱颜。连峰去天不盈尺。枯松倒挂倚绝壁。飞湍瀑流争喧豗。砯崖转石万壑雷。

復绕林间又闻子规啼夜月愁空山蜀道之难、难於上青天使人听此凋朱颜连峰去天盈尺枯松倒挂倚绝壁飞湍瀑流争喧豗砯崖转石万壑雷

其险也如此。嗟尔远道之人胡为乎来哉。剑阁峥嵘而崔嵬。一夫当关。万夫莫开。所守或匪亲。化为狼与豺。朝避猛虎。夕避长蛇。磨牙吮血。杀人如麻。锦城虽云乐。

51

不如早还家。蜀道之难。难于上青天。侧身西望长咨嗟。

将进酒。君不见黄河之水天上来。奔流到海不复回。君不见高堂明镜悲白发。

不如早還家蜀道之難以於上青

天側身西望長咨嗟

將進酒

【墨耘齋墨痕】

君不見黄河之水天上来奔流到海

後迴君不見高堂明鏡悲白髮

52

朝如青丝暮成雪。人生得意须尽欢。莫使金樽空对月。天生我材必有用。千金散尽还复来。烹羊宰牛且为乐。会须一饮三百杯。岑夫子。丹丘生。将进酒。杯莫

停与君歌一西请君为我倾耳

听钟鼓馔玉不足贵但愿长醉

不愿醒古来醒贤皆寂寞惟

有饮者留其名

陈王昔时宴平乐斗酒十千恣欢

謔。主人何为言少钱。径须沽取对君酌。五花马。千金裘。呼儿将出换美酒。与尔同销万古愁。

行路难。金樽清酒斗十千。玉盘珍馐直万

钱。停杯投箸不能食。拔剑四顾心茫然。欲渡黄河冰塞川。将登太行雪满山。闲来垂钓碧溪上。忽复乘舟梦日边。行路难。行路难。多歧路。今安在。长风破浪会

有时。直挂云帆济沧海。

庐山谣寄卢侍御虚舟。我本楚狂人。凤歌笑孔丘。手持绿玉杖。朝别黄鹤楼。五岳寻仙不辞远。一生好入名山游。庐山秀出南

斗傍。屏风九叠云锦张。影落明湖青黛光。金阙前开二峰长。银河倒挂三石梁。香炉瀑布遥相望。回崖沓嶂凌苍苍。翠影红霞映朝日。鸟飞不到吴天长。登高壮

斗傍屏風九疊雲錦張影落

湖青黛光金闕前開二峰長

銀河倒挂三石梁香爐瀑布遥相

望迴崖沓嶂凌蒼蒼翠影紅霞

映朝日鳥飛不到吳天長登高壯

58

観天地间大江茫茫去不还黄云万里动风色白波九道流雪山好为庐山谣兴因庐山发闲窥石镜清我心谢公行处苍苔没早服还丹无世情琴心三叠道

观天地间。大江茫茫去不还。黄云万里动风色。白波九道流雪山。好为庐山谣。兴因庐山发。闲窥石镜清我心。谢公行处苍苔没。早服还丹无世情。琴心三叠道

初成。遥见仙人彩云里。手把芙蓉朝玉京。先期汗漫九垓上。愿接卢敖游太清。

梦游天姥吟留别。海客谈瀛洲。烟涛微茫信难

初成遥见仙人彩云裏手把芙蓉朝玉京先期汗漫九垓上颠接灵敖遊太清梦遊天姥咛留别海客谈瀛洲烟涛微茫信难

求城人语天姥云霞明灭或

观天姥连天向天横势拔五岳

掩赤城天台四万八千丈对此

倒东南倾

家求因之梦吴越一夜飞度镜

求。越人语天姥。云霞明灭或可睹。天姥连天向天横。势拔五岳掩赤城。天台四万八千丈。对此欲倒东南倾。我欲因之梦吴越。一夜飞度镜

61

湖月。湖月照我影。送我至剡溪。谢公宿处今尚在。渌水荡漾清猿啼。脚著谢公屐。身登青云梯。半壁见海日。空中闻天鸡。千岩万转路不定。迷花倚石忽已暝。熊

湖月湖月照我影送我至剡
谢公宿处今尚在渌水荡漾
栖啼脚著谢公屐身登青云
梯生壁见海日空中闻天鸡千岩
万转路不定迷花倚石忽已暝熊

咆哮吟殷岩泉。栗深林兮惊层巅。云青青兮欲雨。水澹澹兮生烟。列缺霹雳。丘峦崩摧。洞天石扉。訇然中开。青冥浩荡不见底。日月照耀金银台。

霓为衣兮风为马。云之君兮纷纷而来下。虎鼓瑟兮鸾回车。仙之人兮列如麻。忽魂悸以魄动。恍惊起而长嗟。惟觉时之枕席。失向来之烟霞。世间行乐亦如此。古来

霓为衣兮风为马云之灵兮纷纷下虎鼓瑟兮鸾迴车仙列如麻忽魂悸以魄动恍惊起而长嗟惟觉时之枕席失向来之烟霞世间行乐亦如此古来

萬事東流水别君去兮何時遶
且放白鹿青崖間須行即騎訪
名山安能摧眉折腰事權貴
使我不得開心顔
李白詩五首 壬寅冬 田小華書

万事东流水。别君去兮何时还。且放白鹿青崖间。须行即骑访名山。安能摧眉折腰事权贵。使我不得开心颜。李白诗五首。壬寅冬。田小华书。

《夜泊牛渚怀古》　〔唐〕李白

牛渚西江夜。青天无片云。登舟望秋月。空忆谢将军。余亦能高咏。斯人不可闻。明朝挂帆席。枫叶落纷纷。李白诗一首。壬寅之冬。

墨耘田小华书。

牛渚西江夜青天上无片云登舟
望秋月空忆谢将军
余亦能高咏斯人不可闻明朝
挂帆席枫叶落纷纷

李白诗一首
壬寅之冬　墨耘

66

岱宗夫如何。齐鲁青未了。造化钟神秀。阴阳割昏晓。荡胸生层云。决眦入归鸟。会当凌绝顶。一览众山小。杜甫诗《望岳》一首。壬寅冬。田小华书。

《望岳》 〔唐〕杜甫

岱宗夫如何齐鲁青未了造化钟神秀阴阳割昏晓荡胸生层云决眦入归鸟会当凌绝顶一览众山小杜甫诗望岳壬寅冬田小华

《蜀相》 〔唐〕杜甫

丞相祠堂何处寻。锦官城外柏森森。映阶碧草自春色。隔叶黄鹂空好音。三顾频烦天下计。两朝开济老臣心。出师未捷身先死。长使英雄泪满襟。杜甫诗。癸卯之春。墨耘田小华书于梅山。

The calligraphy (vertical, right to left) reads:

丞相祠堂何处寻 锦官城外柏森森 映阶碧草自春色 隔叶黄鹂空好音 三顾频频天下计 老匡一生师 出师未捷身 先死长使英雄泪满襟 杜甫诗

癸卯之春 墨耘田小华书于梅山

丞相祠堂何处寻，锦官城外柏森森。映阶碧草自春色，隔叶黄鹂空好音。三顾频频天下计，两朝开济老臣心。出师未捷身先死，长使英雄泪满襟。杜甫诗

癸卯之春 墨耘田小华书于梅山

剑外忽传收蓟北，满衣裳却看妻子愁何在，漫卷诗书喜欲狂。白日放歌须纵酒，青春作伴好还乡。即从巴峡穿巫峡，便下襄阳向洛阳。杜甫诗。时在壬寅初冬。安化田小华书。

《闻官军收河南河北》 〔唐〕杜甫

剑外忽传收蓟北。初闻涕泪满衣裳。却看妻子愁何在。漫卷诗书喜欲狂。白日放歌须纵酒。青春作伴好还乡。即从巴峡穿巫峡。便下襄阳向洛阳。

风急天高猿啸哀，渚清沙白鸟飞回。无边落木萧萧下，不尽长江滚滚来，万里悲秋常作客，百年多病独登台。艰难苦恨繁霜鬓，潦倒新停浊酒杯。杜甫诗《登高》。壬寅之冬。田小华书。

风急天高猿啸哀。渚清沙白鸟飞回。无边落木萧萧下。不尽长江滚滚来。万里悲秋常作客。百年多病独登台。艰难苦恨繁霜鬓。潦倒新停浊酒杯。杜甫诗《登高》。壬寅之冬。田小华书。

題破山寺後禪院　常建

清晨入古寺初日照高林曲径通

幽處禪房花木深山光悦鳥

性潭影空人心

萬籟此都寂但余鐘磬音

壬寅之冬　安化田小華書

《题破山寺后禅院》

〔唐〕常建

题破山寺后禅院。常建。清晨入古寺。初日照高林。曲径通幽处。禅房花木深。山光悦鸟性。潭影空人心。万籁此都寂。但余钟磬音。壬寅之冬。安化田小华书。

折戟沉沙铁未销　自将磨洗认前朝　东风不与周郎便　铜雀春深锁二乔

唐杜牧诗《赤壁》　岁在癸卯暮春既望　墨耘斋主人田小华书于梅山

《赤壁》〔唐〕杜牧

折戟沉沙铁未销。自将磨洗认前朝。东风不与周郎便。铜雀春深锁二乔。唐杜牧诗《赤壁》。岁在癸卯暮春既望。墨耘斋主人田小华书于梅山。

72

王濬楼船下益州，金陵王气黯然收。千寻铁锁沉江底，一片降幡出石头。人世几回伤往事，山形依旧枕寒流。今逢四海为家日，故垒萧萧芦荻秋。刘禹锡诗《西塞山怀古》。壬寅之冬。田小华。

《西塞山怀古》 〔唐〕刘禹锡

王濬楼船下益州。金陵王气黯然收。千寻铁锁沉江底。一片降幡出石头。人世几回伤往事。山形依旧枕寒流。今逢四海为家日。故垒萧萧芦荻秋。

乌衣巷。唐刘禹锡。朱雀桥边野草花。乌衣巷口夕阳斜。旧时王谢堂前燕。飞入寻常百姓家。岁在壬寅。墨耘斋主人田小华书于黑茶故里。

乌衣巷 唐刘禹锡
朱雀桥边野草花
乌衣巷口夕阳斜
旧时王谢堂前燕
飞入寻常百姓家
岁在壬寅 墨耘斋主人田小华书于黑茶故里

锦瑟一端五十弦一弦一柱思锦瑟
玉生庄生电梦迷蝴蝶望帝春心
托杜鹃沧海月明珠有泪蓝田日暖
玉生烟此情可待成追忆只是当时
已惘然

唐李商隐诗锦瑟一首
壬寅冬月 安化田小华书

《锦瑟》 〔唐〕李商隐

锦瑟无端五十弦。一弦一柱思华年。庄生晓梦迷蝴蝶。望帝春心托杜鹃。沧海月明珠有泪。蓝田日暖玉生烟。此情可待成追忆。只是当时已惘然。唐李商隐诗《锦瑟》一首。壬寅冬月。安化田小华书。

露气寒光集。微阳下楚丘。猿啼洞庭树。人在木兰舟。广泽生明月。苍山夹乱流。云中君不见。竟夕自悲秋。唐马戴诗《楚江怀古》一首。田小华书于安化。

露气寒光集
微阳下楚丘猿啼
洞庭树人在木兰舟广泽生明
月苍山夹乱流
云中君不见竟夕自悲秋
唐马戴诗楚江怀古于晋
田小华书于安化

夜雨連明春水生
嬌雲濃暖弄陰晴
簾虛日薄花竹靜
時有乳鳩相對鳴

宋舜欽诗 初晴游沧浪亭一首
時壬寅冬月

墨耘斋主人田
小华书于安化

结庐在人境。而无车马喧。问君何能尔。心远地自偏。采菊东篱下。悠然见南山。山气日夕佳。飞鸟相与还。此中有真意。欲辨已忘言。东晋陶渊明诗《饮酒》一首。壬寅冬月。安化田小华书于墨耘斋。

《饮酒（其五）》

〔东晋〕陶渊明

结庐在人境。而无车马喧。问君何能尔。心远地自偏。采菊东篱下。悠然见南山。山气日夕佳。飞鸟相与还。此中有真意。欲辨已忘言。东晋陶渊明诗《饮酒》一首。壬寅冬月。安化田小华书于墨耘斋。

山寺鐘鳴晝已昏渔梁渡頭
爭喧人隨沙岸向江邨余亦乘
舟歸鹿門鹿門月照開烟樹忽
到龐公棲隱處巖扉松徑長寂
寥惟有幽人自來去

録孟浩然诗夜归師鹿門山歌 壬寅冬 田小華

《夜归鹿门山歌》 〔唐〕孟浩然

山寺钟鸣昼已昏。渔梁渡头争渡喧。人随沙岸向江村。余亦乘舟归鹿门。鹿门月照开烟树。忽到庞公栖隐处。岩扉松径长寂寥。惟有幽人自来去。唐孟浩然诗《夜归鹿门山歌》。壬寅冬。田小华。

故人具鸡黍。邀我至田家。绿树村边合。青山郭外斜。开轩面场圃。把酒话桑麻。待到重阳日。还来就菊花。唐孟浩然诗《过故人庄》一首。田小华书。

故人具鸡黍邀我至田家绿树村边合青山郭外斜开轩面场圃把酒话桑麻待到重阳日还来就菊花唐孟浩然诗过故人庄一首 田小华书

空山新雨后。天气晚来秋。明月松间照。清泉石上流。竹喧归浣女。莲动下渔舟。随意春芳歇。王孙自可留

王维诗《山居秋暝》

《山居秋暝》 〔唐〕王维

空山新雨后。天气晚来秋。明月松间照。清泉石上流。竹喧归浣女。莲动下渔舟。随意春芳歇。王孙自可留。王维诗《山居秋暝》。墨耘田小华书。

清川带长薄，车马去闲闲。流水如有意，暮禽相与还。荒城临古渡，落日满秋山。迢递嵩高下，归来且闭关。唐王维诗。癸卯二月。墨耘田小华书于梅山。

《归嵩山作》 〔唐〕王维

清川带长薄。车马去闲闲。流水如有意。暮禽相与还。荒城临古渡。落日满秋山。迢递嵩高下。归来且闭关。唐王维诗。癸卯二月。墨耘田小华书于梅山。

82

積雨空林煙火遲 蒸藜炊黍餉東菑
漠漠水田飛白鷺 陰陰夏木囀黃鸝
山中習靜觀朝槿 松下清齋折露葵
野老與人爭席罷 海鷗何事更相疑
王維詩 田小華書

《积雨辋川庄作》 〔唐〕王维

积雨空林烟火迟。蒸藜炊黍饷东菑。漠漠水田飞白鹭。阴阴夏木啭黄鹂。山中习静观朝槿。松下清斋折露葵。野老与人争席罢。海鸥何事更相疑。 王维诗。田小华书。

《阙题》 〔唐〕刘眘虚

道由白云尽。春与青溪长。时有落花至。远随流水香。闲门向山路。深柳读书堂。幽映每白日。清辉照衣裳。唐刘眘虚诗《阙题》。墨耘田小华。

道由白云尽春与青溪长时有落花至远随流水香闲门向山路深柳读书堂幽映每白日清辉照衣裳 唐刘眘虚诗阙题 墨耘田小华

马穿山径菊初黄，信马悠悠野兴长。

《村行》 〔宋〕王禹偁

马穿山径菊初黄。信马悠悠野兴长。万壑有声含晚籁。数峰无语立斜阳。棠梨叶落胭脂色。荞麦花开白雪香。何事吟余忽惆怅。村桥原树似吾乡。王禹偁诗《村行》。壬寅之冬。田小华书。

85

遊山西村

莫笑農家腊酒渾豐年留

客足雞豚山重水復疑無路

柳暗花明又一村簫鼓追

随春社近衣冠简朴古风存从今若许闲乘月拄杖无时夜叩门

录宋陆游诗时近壬寅秋月墨耘斋主人田小华故里

昼出耘田夜绩麻村庄儿女各当家
童孙未解供耕
织也傍桑阴学种瓜

宋范成大诗四时田园
杂兴一首 壬寅冬月

《四时田园杂兴（其三十一）》 〔宋〕范成大

昼出耘田夜绩麻。村庄儿女各当家。童孙未解供耕织。也傍桑阴学种瓜。宋范成大诗《四时田园杂兴》一首。壬寅冬月。安化田小华。

《和晋陵陆丞早春游望》 〔唐〕杜审言

独有宦游人。偏惊物候新。云霞出海曙。梅柳渡江春。淑气催黄鸟。晴光转绿蘋。忽闻歌古调。归思欲沾巾。唐杜审言诗一首。墨耘田小华书。

独有宦游人偏惊物候
霞出海曙梅柳渡
洲淑气催黄鸟晴光转绿蘋
忽闻歌古调归思欲沾巾

庚杜审言诗一首 墨耘田小华书

秦地罗敷女。采桑绿水边。素手青条上。红妆白日鲜。蚕饥妾欲去。五马莫留连。李白诗《子夜吴歌·春歌》一首。岁在壬寅。田小华书。

秦地罗敷女东桑绿水边

素青条上红妆白日鲜

蚕饥妾欲去五马莫留连

【墨耘斋墨痕】

李白诗
子夜吴歌一首
岁在壬寅
田小华书

90

子夜吴歌·夏歌

〔唐〕李白

子夜吴歌夏歌。李白。镜湖三百里。菡萏发荷花。五月西施采。人看隘若耶。回舟不待月。归去越王家。癸卯之春。安化田小华书。

子夜吴歌夏歌 李白

镜湖三百里
菡萏发荷花
五月西施采
人看隘若耶
回舟不待月
归去越王家

癸卯之春 安化田小华书

91

長安一片月

萬戶擣衣聲

總是玉關何日平胡虜

良人罷遠征

李白詩子夜吳歌秋歌

田小華書化墨耘齋

歲在壬寅

《子夜吳歌·秋歌》 〔唐〕李白

长安一片月。万户捣衣声。秋风吹不尽。总是玉关情。何日平胡虏。良人罢远征。李白诗《子夜吴歌·秋歌》。岁在壬寅。田小华书于安化墨耘斋。

明朝驿使发
一夜絮征袍
素手抽针
冷那堪把剪刀
裁缝寄远道
几日到临洮

李白诗子夜吴歌冬歌一首
壬寅之冬
安化田小华书

《子夜吴歌·冬歌》 〔唐〕李白

明朝驿使发。一夜絮征袍。素手抽针冷。那堪把剪刀。裁缝寄远道。几日到临洮。李白诗《子夜吴歌·冬歌》一首。壬寅之冬。安化田小华书。

春城无处不飞花

寒食东风御

柳斜 日暮汉

宫传蜡烛

轻烟散入五侯家

唐韩翃诗一首

癸卯之春田小华书

銀燭秋光冷畫屏
輕羅小扇撲流螢
涼如水
臥看牽牛織女星

银烛秋光冷画屏。轻罗小扇扑流萤。天阶夜色凉如水。卧看牵牛织女星。唐杜牧诗《秋夕》一首。安化田小华书。

唐杜牧诗秋夕一首　安化田小华书

清明时节雨纷纷。路上行人欲断魂。借问酒家何处有。牧童遥指杏花村

唐杜牧诗清明 墨耘田小华书

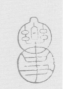

《清明》 〔唐〕杜牧

清明时节雨纷纷。路上行人欲断魂。借问酒家何处有。牧童遥指杏花村。唐杜牧诗《清明》。墨耘田小华书。

96

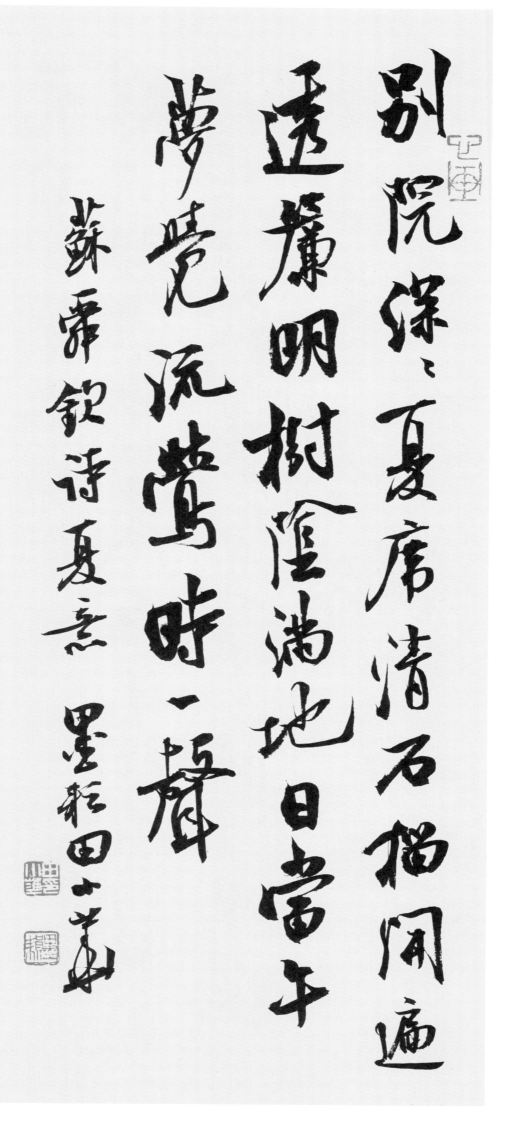

《夏意》　〔宋〕苏舜钦

别院深深夏席清。石榴开遍透帘明。树阴满地日当午。梦觉流莺时一声。苏舜钦诗《夏意》。墨耘田小华。

别院深深夏席清
透帘明树阴满地日当午
梦觉流莺时一声

苏舜钦诗夏意　墨耘田小华

《元日》 〔宋〕王安石

元日。爆竹声中一岁除。春风送暖入屠苏。千门万户瞳瞳日。总把新桃换旧符。宋王安石诗。墨耘田小华书于安化。

元日

爆竹声中一岁除春风送暖

入屠苏千门万户瞳瞳日总

把新桃换旧符

宋王安石诗 墨耘田小华书于安化

《墨耘斋墨痕》

春日偶成 宋程颢

云淡风轻近午天

傍花随柳过前川 时人不

余心乐将谓偷闲学少年

癸卯之春墨耘田小华书于安化

《春日偶成》 〔宋〕程颢

春日偶成。宋程颢。云淡风轻近午天。傍花随柳过前川。时人不识余心乐。将谓偷闲学少年。癸卯之春。墨耘田小华书于安化。

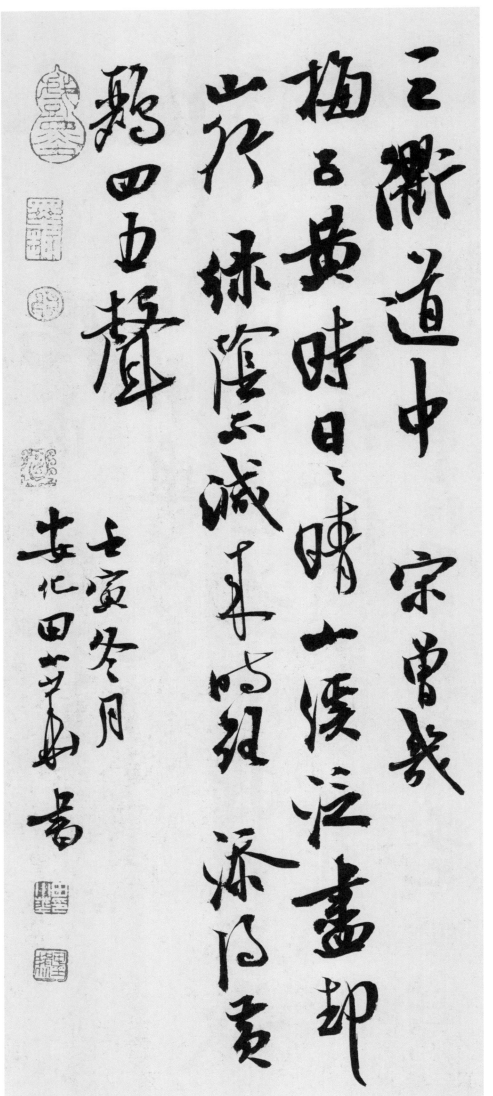

《三衢道中》 〔宋〕曾几

三衢道中。宋曾几。梅子黄时日日晴。小溪泛尽却山行。绿阴不减来时路。添得黄鹂四五声。壬寅冬月。安化田小华书。

《夜书所见》 〔宋〕叶绍翁

萧萧梧叶送寒声。江上秋风动客情。知有儿童挑促织。夜深篱落一灯明。宋叶绍翁诗《夜书所见》。安化田小华书。

萧萧梧叶送寒声
江上秋风动客情知有儿童
挑促织
夜深篱落一灯明

宋叶绍翁诗夜书所见 安化田小华书

晓出净慈寺送林子方 杨万里

晓出净慈寺送林子方 杨万里 毕竟西湖六月中 风光不与四时同 同接天莲叶无穷碧 映日荷花别样红 壬寅之冬 墨耘斋主人田小华书于安化

《晓出净慈寺送林子方》 〔宋〕杨万里

晓出净慈寺送林子方。杨万里。毕竟西湖六月中。风光不与四时同。接天莲叶无穷碧。映日荷花别样红。壬寅之冬。墨耘斋主人田小华书于安化。

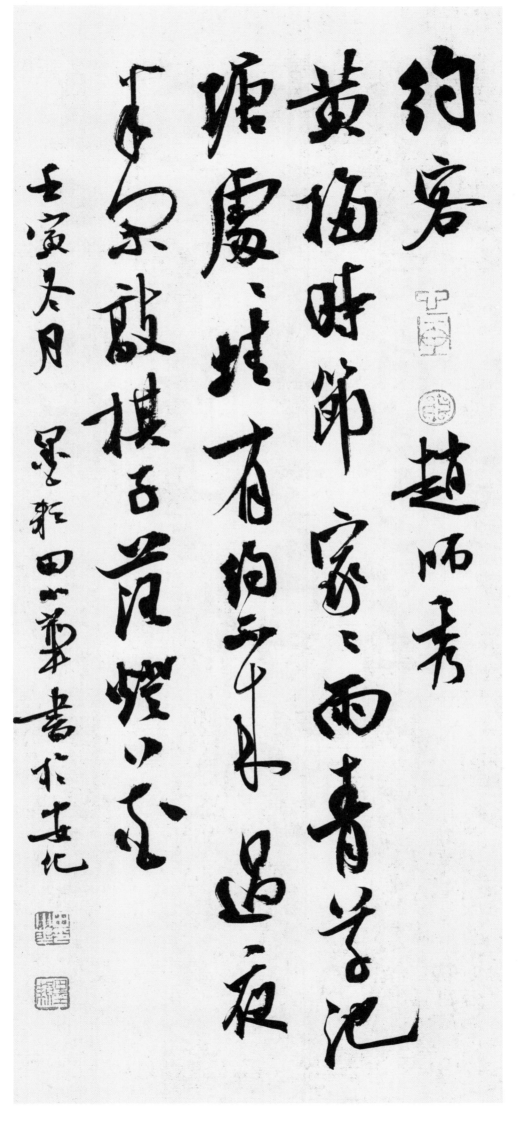

《约客》 〔宋〕赵师秀

约客。赵师秀。黄梅时节家家雨。青草池塘处处蛙。有约不来过夜半。闲敲棋子落灯花。壬寅冬月。墨耘田小华书于安化。

夏日雜詩

清陳文述

水窗低傍畫欄開枕簟

疏玉漏催一夜雨聲涼

夢萬荷葉上送秋來

壬寅秋冬 安化田小華書

《夏日杂诗》 〔清〕陈文述

夏日杂诗。清陈文述。水窗低傍画栏开。枕簟萧疏玉漏催。一夜雨声凉到梦。万荷叶上送秋来。壬寅秋冬。安化田小华书。